小小孩思維能力訓練

邏輯

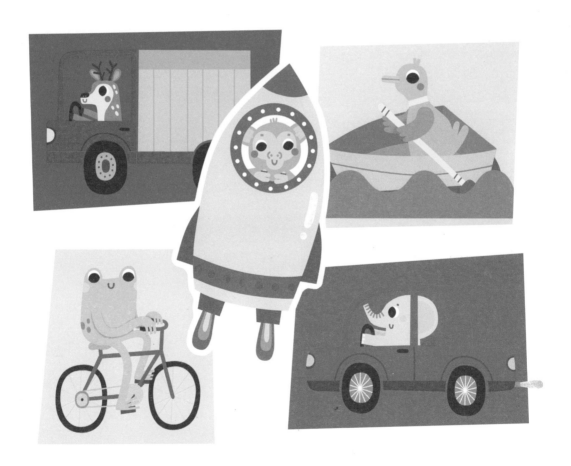

新雅文化事業有限公司
www.sunya.com.hk

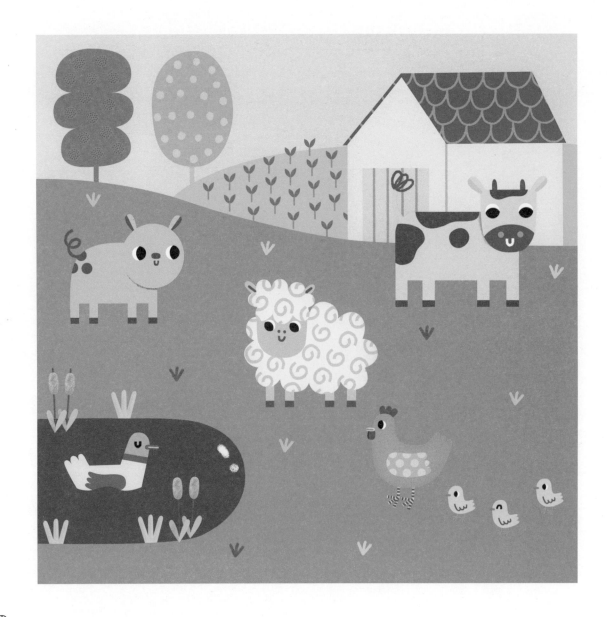

小小孩思維能力訓練 邏輯

作　　者：阿曼達·洛特 (Amanda Lott)
繪　　者：勞拉·加里多 (Laura Garrido)
翻　　譯：小花
責任編輯：黃花窗
美術設計：劉麗萍
出　　版：新雅文化事業有限公司
　　　　　香港英皇道499號北角工業大廈18樓
　　　　　電話：（852）2138 7998
　　　　　傳真：（852）2597 4003
　　　　　網址：http://www.sunya.com.hk
　　　　　電郵：marketing@sunya.com.hk
發　　行：香港聯合書刊物流有限公司
　　　　　香港荃灣德士古道220-248號荃灣工業中心16樓
　　　　　電話：（852）2150 2100

傳真：（852）2407 3062
電郵：info@suplogistics.com.hk
版　　次：二〇二二年十二月初版

ISBN: 978-962-08-8089-6
Original title: *Thinking Skills - Using Logic*
First published in the UK by iSeek Ltd.
Copyright © iSeek Ltd 2022
Traditional Chinese Edition © 2022 Sun Ya Publications (HK) Ltd.
18/F, North Point Industrial Building, 499 King's Road, Hong Kong
Published in Hong Kong, China
Printed in China

思維能力小學堂：運用邏輯來解難

　　幼兒是透過觀察身邊的事物來了解這個世界的。漸漸地，透過經驗和與他人的對話，他們也學會邏輯思考。本冊的活動趣味十足，插圖色彩繽紛，並通過一系列特別設計的活動，來發展幼兒的邏輯推理能力，包括：連結事物、作出推論、排除事物等。部分活動更加入了遊戲卡元素，家長可按幼兒的小肌肉發展，協助他們剪出相關的遊戲卡。我們鼓勵家長與幼兒一起完成本冊活動，並在這個親子學習的過程中，鼓勵幼兒談論眼前的活動，以進一步提升語言能力。

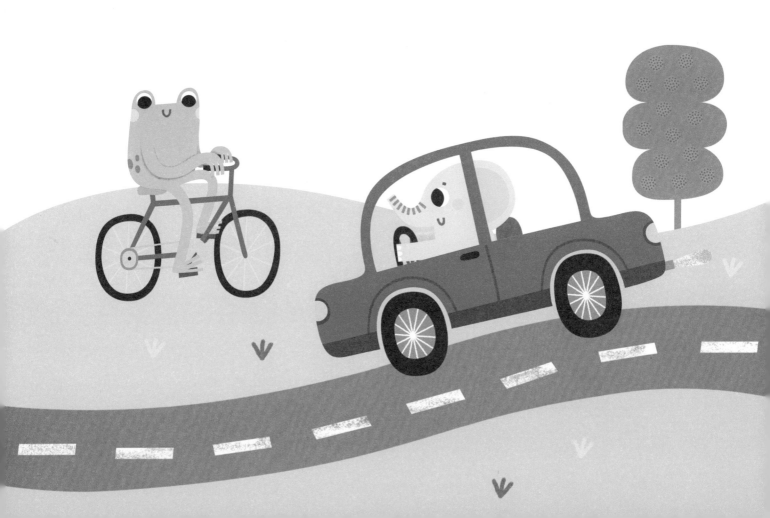

猜猜我是誰？

請猜猜以下句子是描述哪一位孩子？請剔選正確的格子。

我有金色頭髮，戴着綠色蝴蝶結和眼鏡。

拼圖樂：農場

請沿虛線剪出4塊拼圖，然後按上方的大圖拼成農場。

✂ 請沿虛線剪。

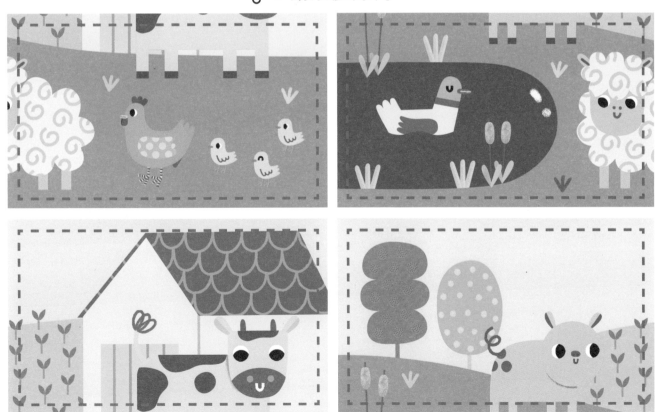

拼圖樂：池塘

請沿虛線剪出4塊拼圖，然後按上方的大圖拼成池塘。

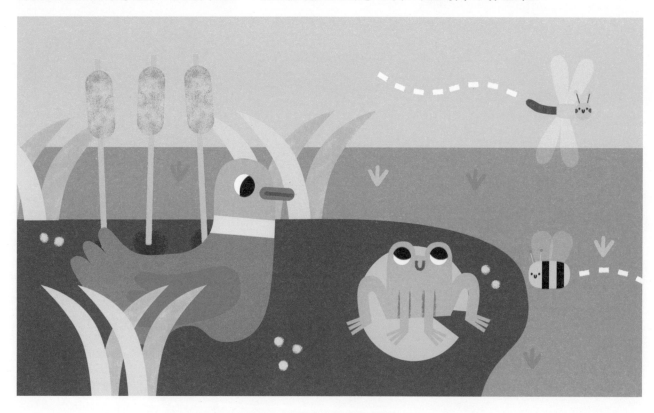

✂ 請沿虛線剪。

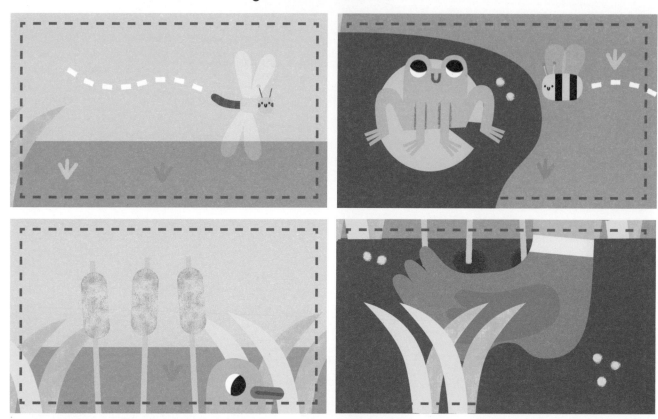

辨別私家車與貨車

請按汽車的類別，把私家車填上紅色，貨車填上黃色。

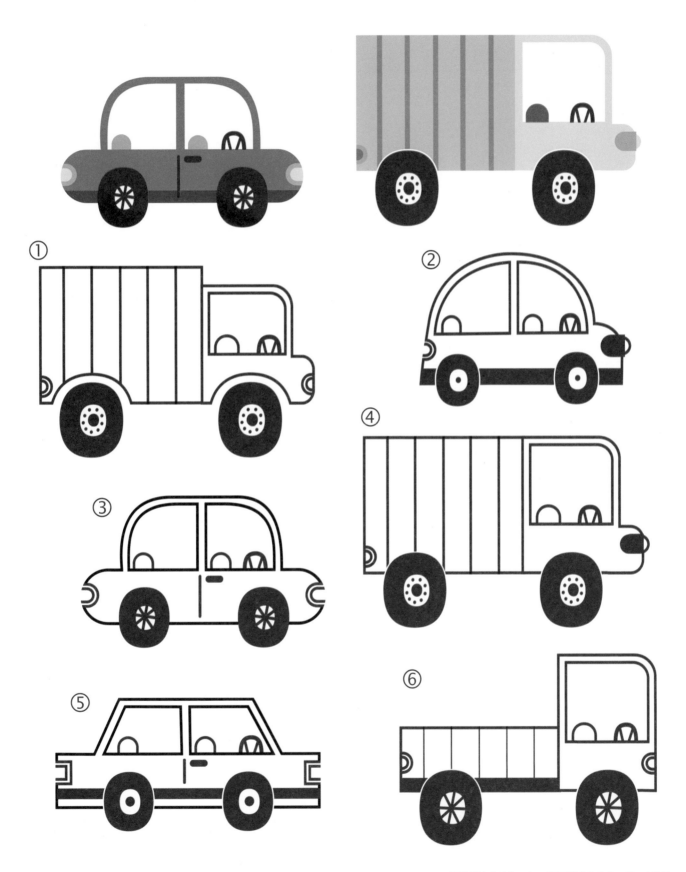

小女孩找氣球

請畫線帶領小女孩穿越迷宮，並找到氣球。

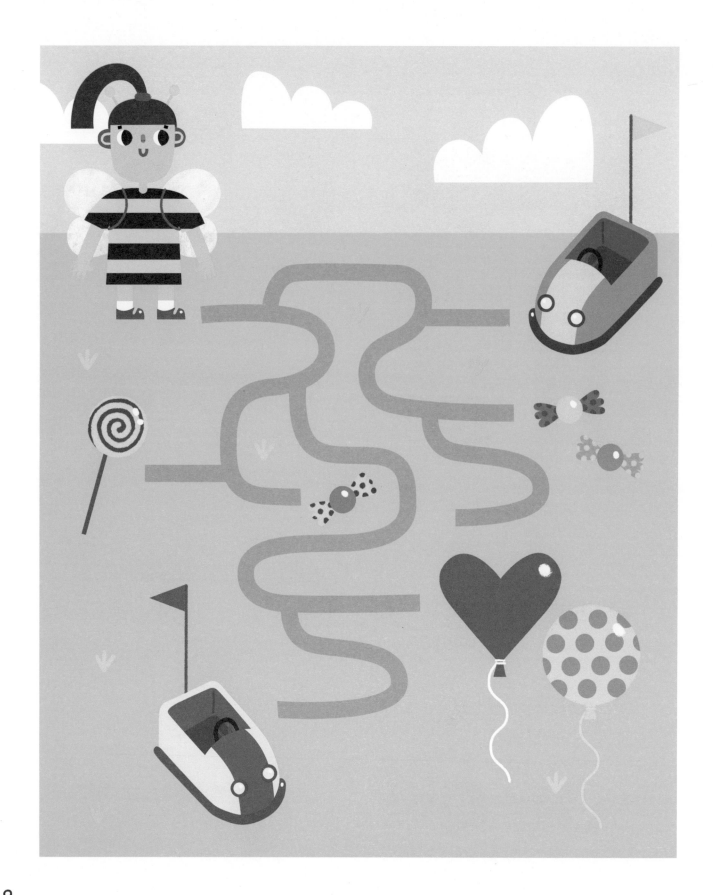

拼圖樂：太空

請沿虛線剪出5塊拼圖，然後按上方的大圖拼成太空。

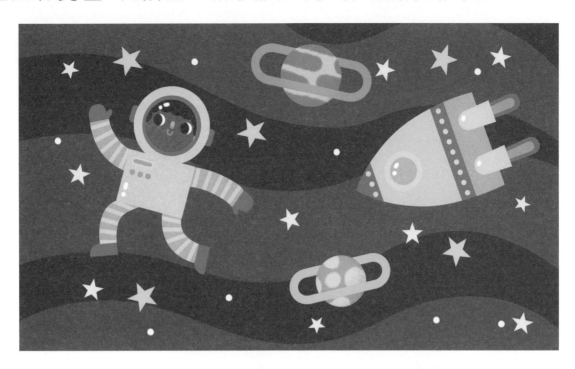

✂ 請沿虛線剪。

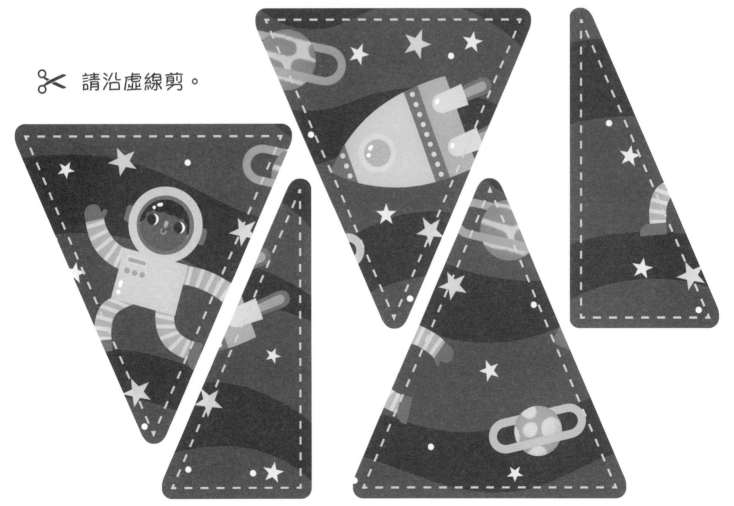

拼圖樂：農田

請沿虛線剪出5塊拼圖，然後按上方的大圖拼成農田。

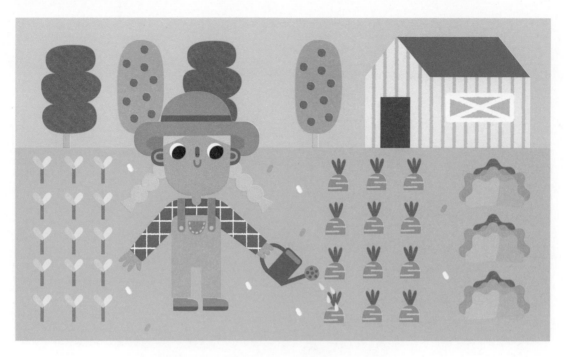

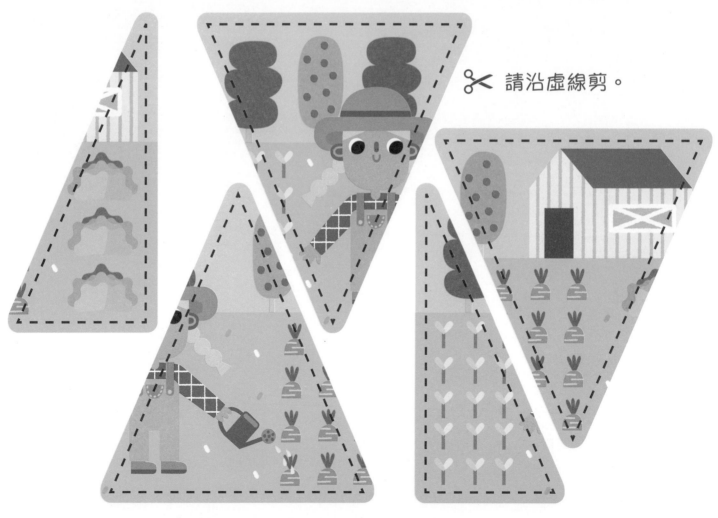

✂ 請沿虛線剪。

辨別方向

請觀察下圖的瓢蟲，當牠向箭咀方向轉動時會變成哪個樣子呢？
請圈出正確的圖畫。

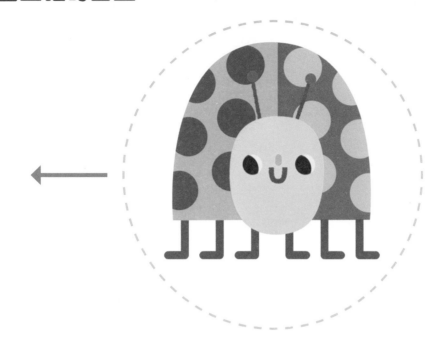

①

②

③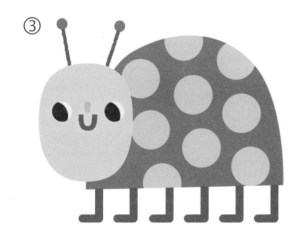

④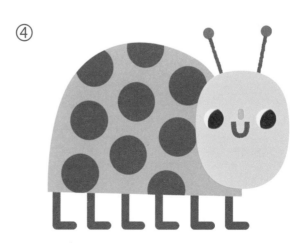

不同的活動

請觀察下圖，哪個孩子正在玩一個會彈跳的球呢？請剔選正確的格子。

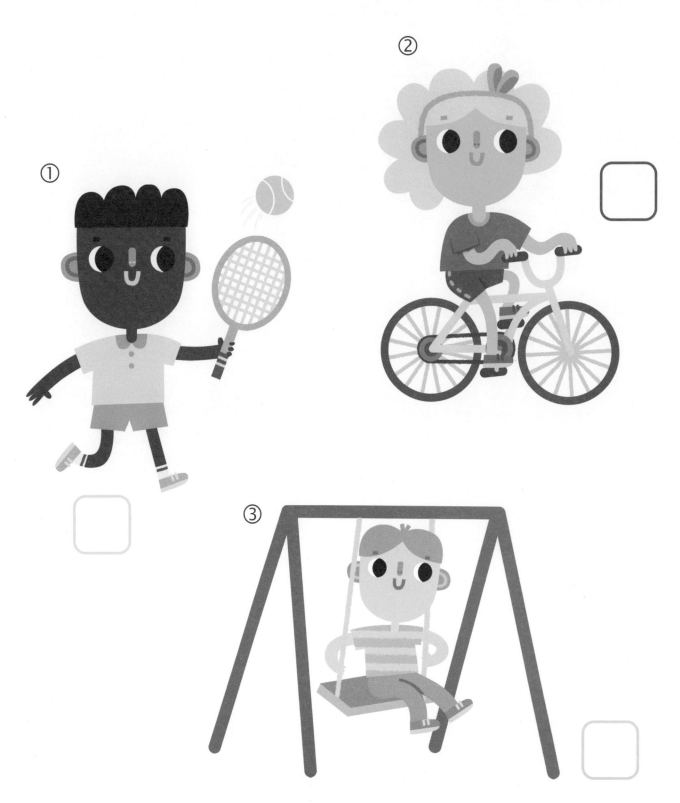

排次序（一）

請沿虛線剪出6幅圖畫，然後按事件發生的先後次序，分別排列兩項事件的經過。

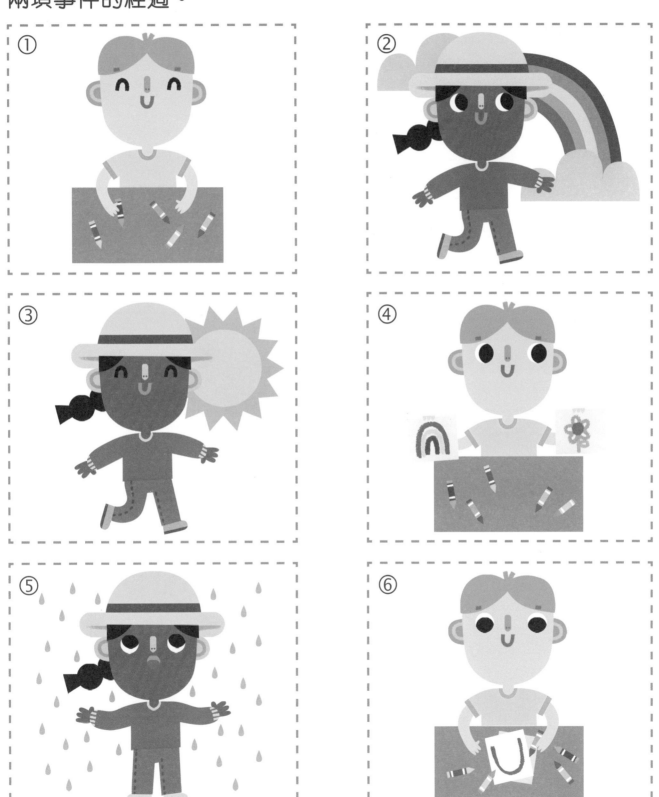

✂ 請沿虛線剪。

排次序（二）

請沿虛線剪出6幅圖畫，然後按事件發生的先後次序，分別排列兩項事件的經過。

① ② ③ ④ ⑤ ⑥

✂ 請沿虛線剪。

選服飾

請按照男孩和女孩的喜好，用線將他們與適合的服飾連起來。

（提示：各有2項。）

①

我喜歡綠色。

②

我喜歡圓點圖案。

a.

b.

c.

d.

e.

f.

積木的圖案

請觀察下圖，哪個孩子正在玩的積木與其他孩子的並不是同一圖案？請圈出來。

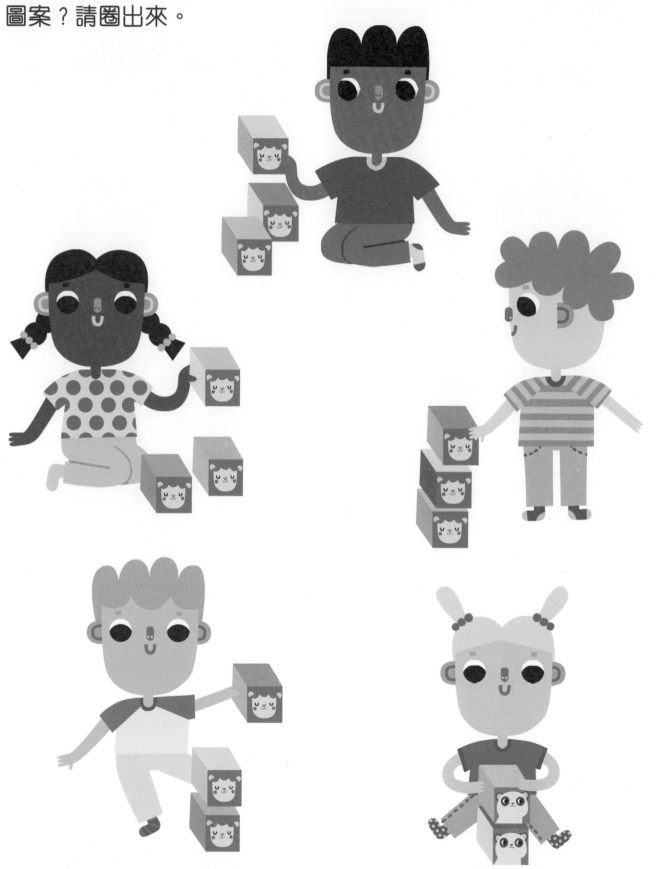

動物愛吃的食物

請把動物和牠們喜愛的食物用線連起來。

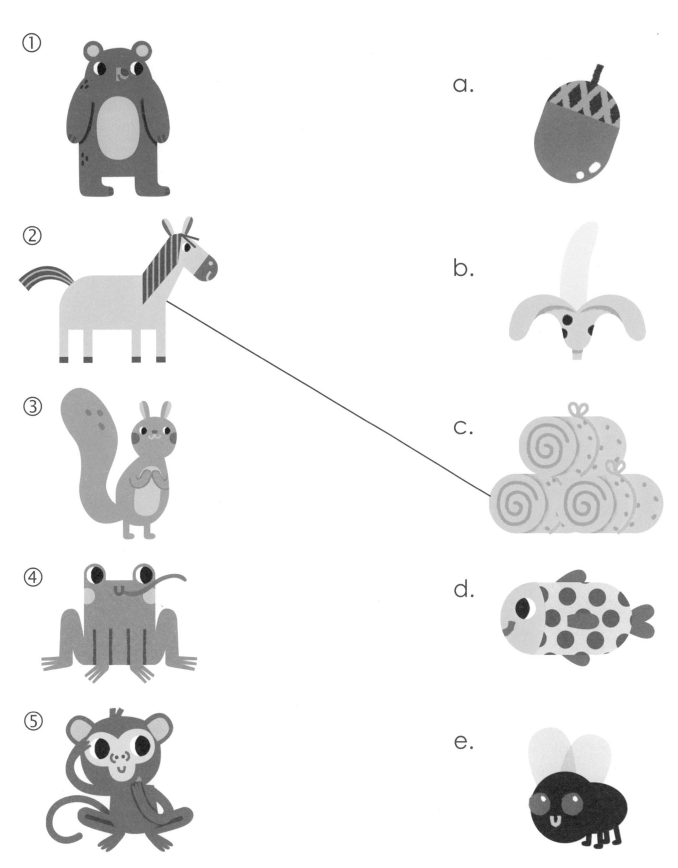

① a.

② b.

③ c.

④ d.

⑤ e.

孩子和寵物

請聽一聽以下3位孩子介紹自己的寵物，然後判斷第4個孩子的寵物是哪一種，並圈出來。

我的寵物住在水裏。

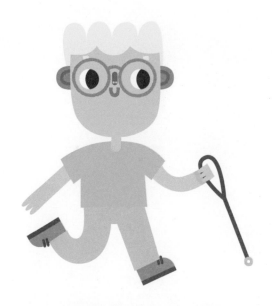

我的寵物戴了一條項圈。

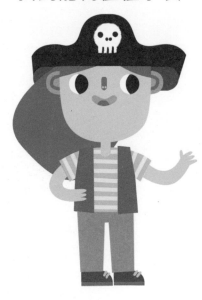

我的寵物有一雙翅膀。

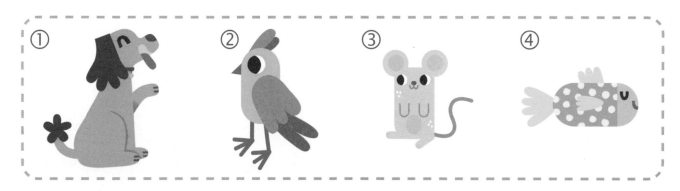

① ② ③ ④

太空旅行

請把下圖的星星塗上顏色，帶領太空船前往目的地星球。

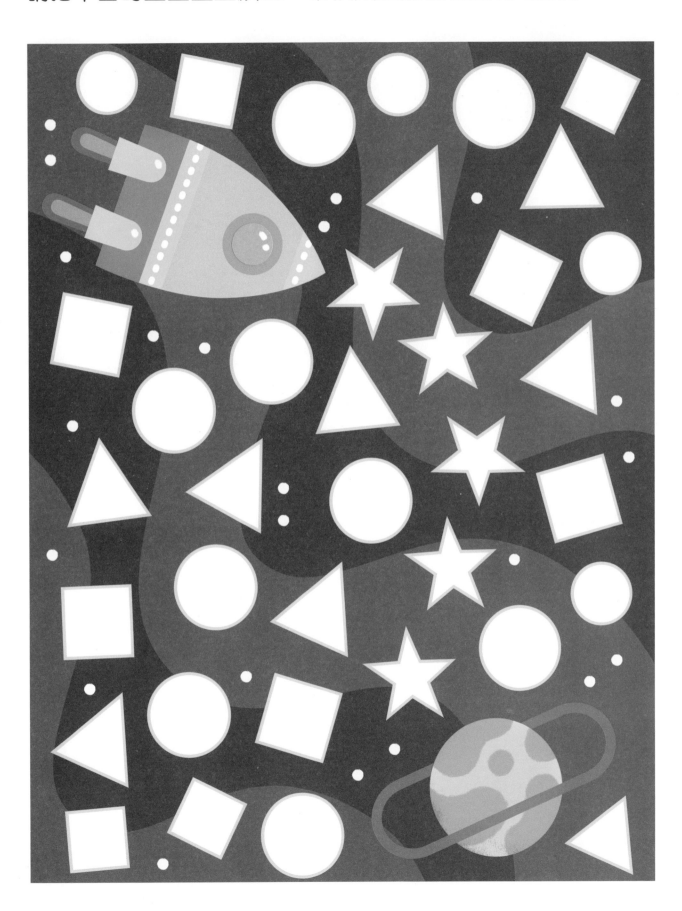

孩子喜愛的圖案

請觀察孩子背包上的圖案，替他們的衣服畫上相同的圖案。

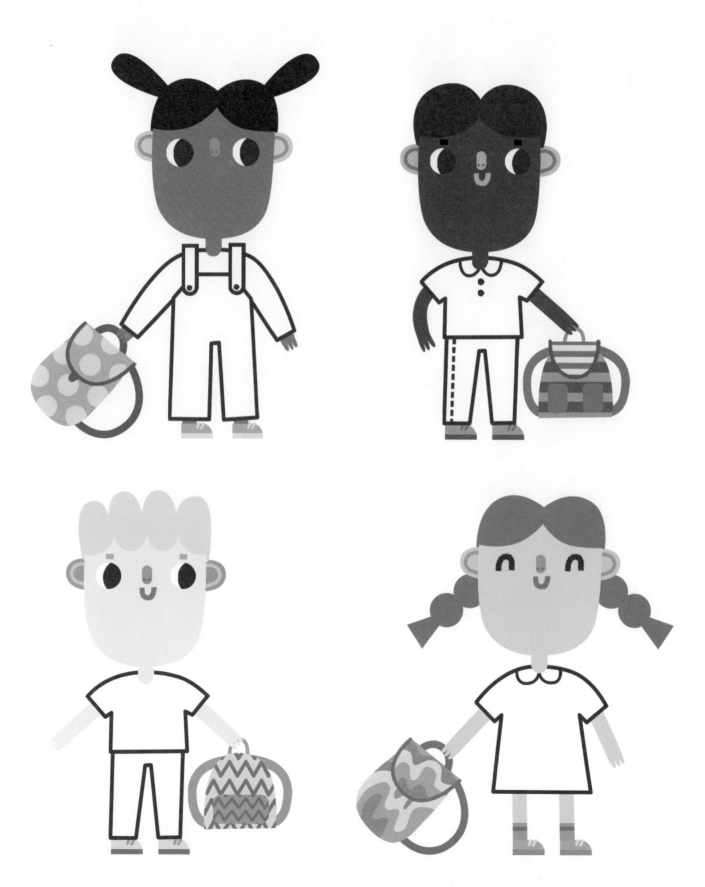

什麼東西不見了？

請觀察下圖，在以下其中一幅圖中，有一件東西不見了。請剔選正確的格子。

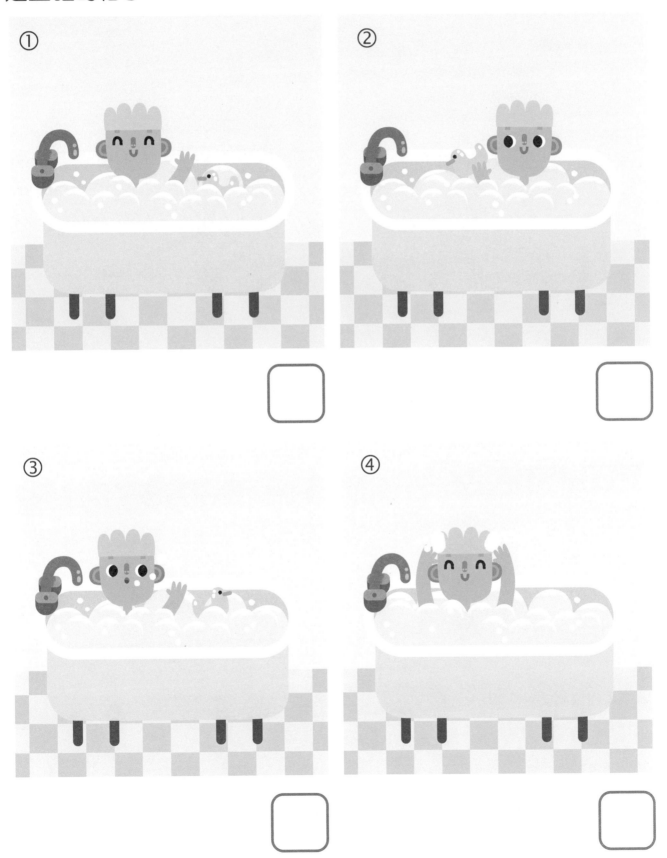

前往沙灘的火車

哪一輛火車能成功前往沙灘呢？請畫線帶領這輛火車前往沙灘。

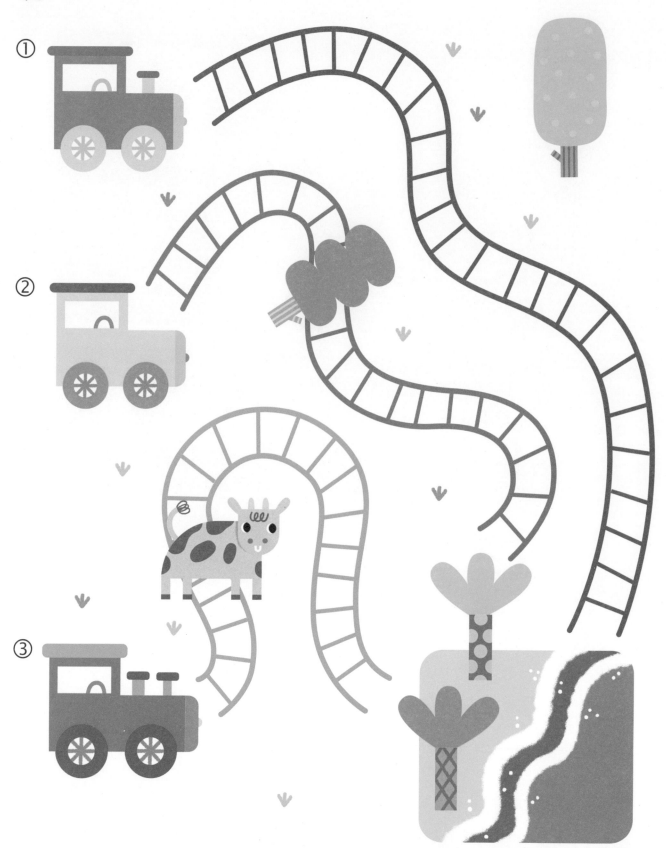

排次序（三）

請沿虛線剪出6幅圖畫，然後按事件發生的先後次序，分別排列兩項事件的經過。

① ② ③ ④ ⑤ ⑥

排次序（四）

請沿虛線剪出6幅圖畫，然後按事件發生的先後次序，分別排列兩項事件的經過。

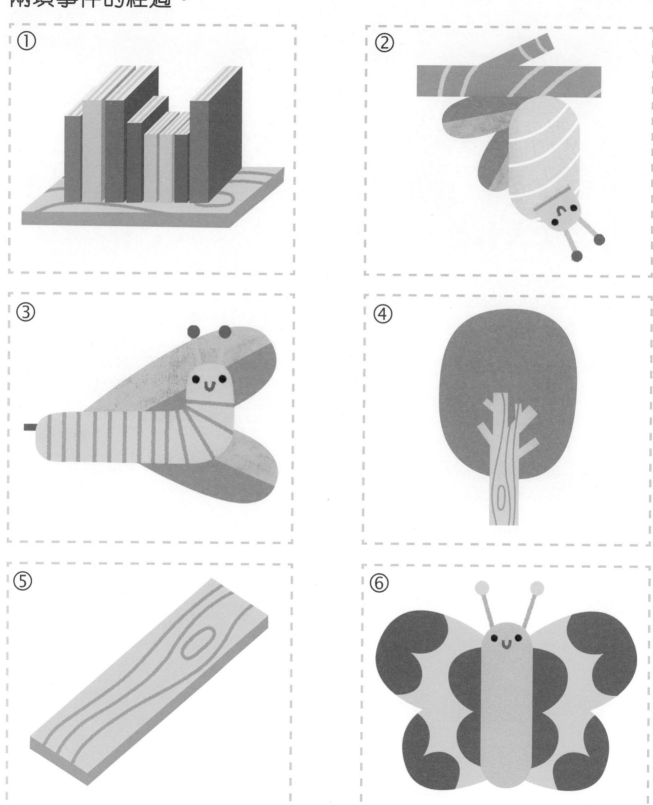

① ② ③ ④ ⑤ ⑥

✂ 請沿虛線剪。

答案：4→5→1及3→2→6

是哪一座城堡？

請猜猜以下句子是描述哪一座城堡？請把正確的城堡填上顏色。

這城堡有3個角樓、3個圓形窗戶和2枝旗幟。

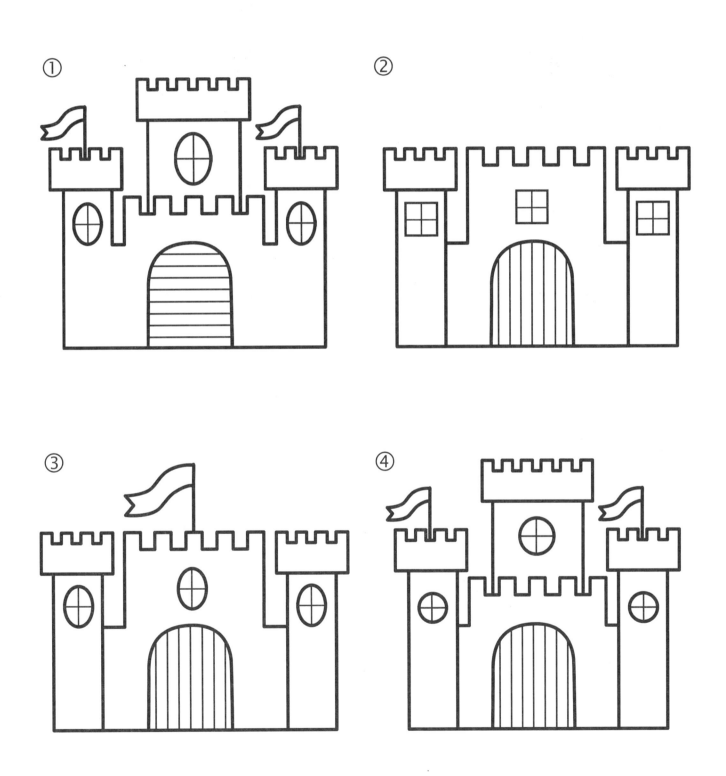

答案：4

不同類的事物

請觀察下圖，在每個框中找出不同類的事物，並剔選正確的格子。

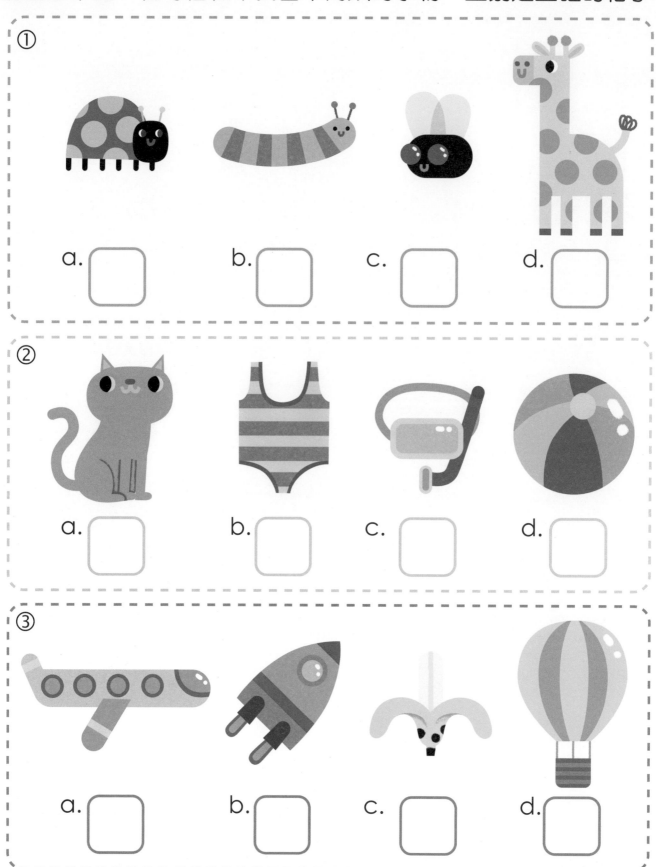

① a. ☐　b. ☐　c. ☐　d. ☐

② a. ☐　b. ☐　c. ☐　d. ☐

③ a. ☐　b. ☐　c. ☐　d. ☐

所需的工具

請把人物和他們所需的工具用線連起來。

（提示：各有2項。）

①

②

a.

b.

c.

d.

e.

f.

相反的顏色

請觀察左邊孩子衣服上的圖案，替他們設計另一套圖案相同但顏色相反的衣服。

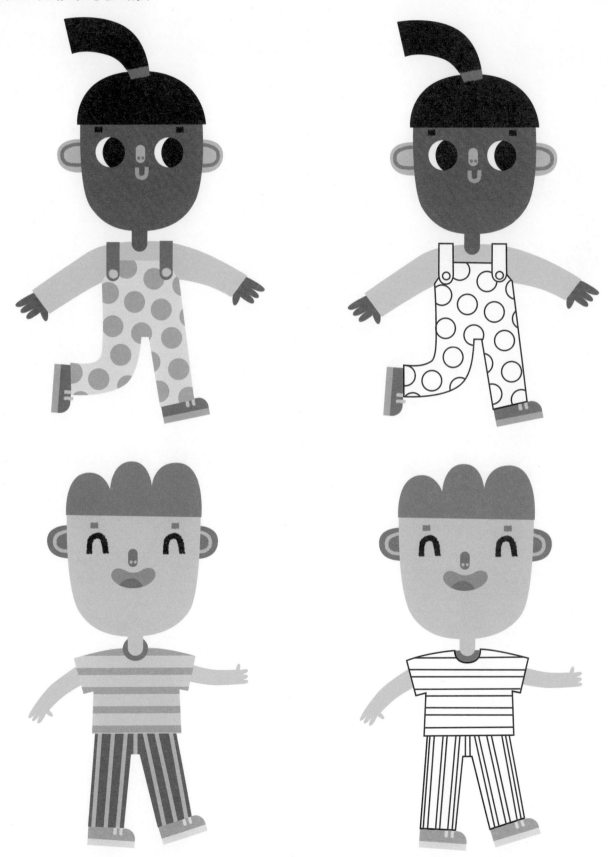

安放動物（一）

請沿虛線剪出3幅動物圖畫，然後把牠們貼在格子裏，使每橫行和直行的動物均是不同的。

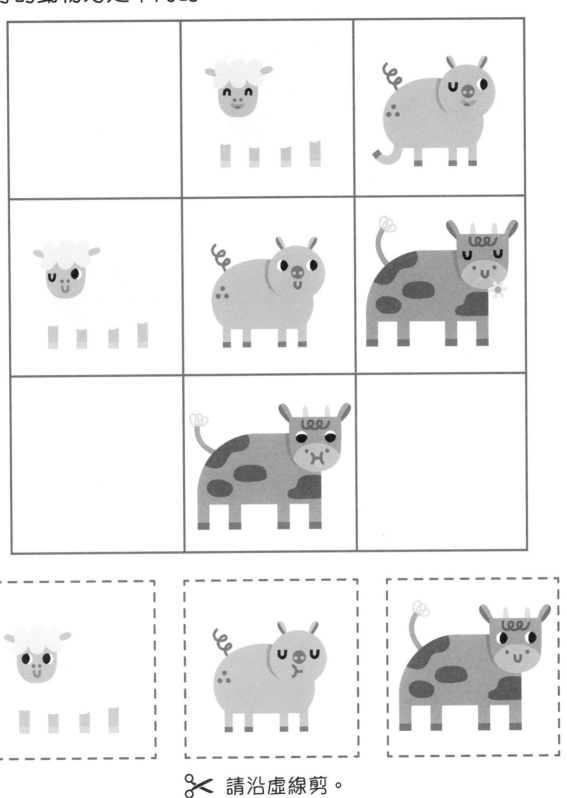

✂ 請沿虛線剪。

安放動物（二）

請沿虛線剪出3幅動物圖畫，然後把牠們貼在格子裏，使每橫行和直行的動物均是不同的。

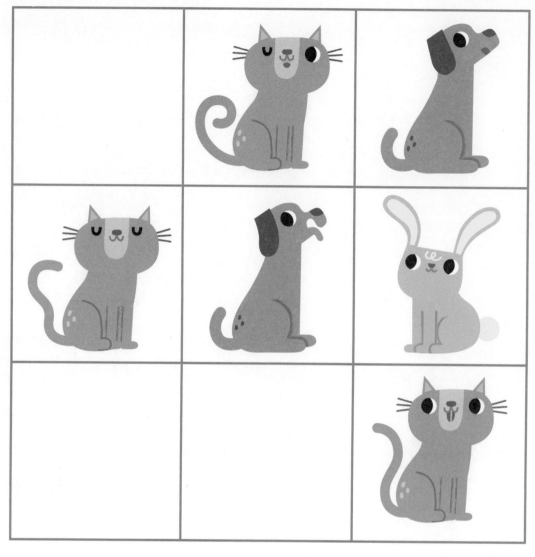

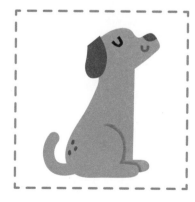
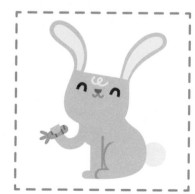

✂ 請沿虛線剪。

答案：左上角兔仔，右下角免兔，最後一個格放小狗等

海盜與海盜船

請聽一聽以下3位海盜介紹自己的海盜船，然後用線將他們連至正確的海盜船。

①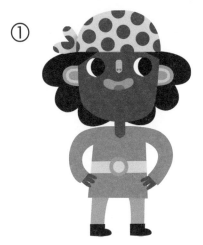

我的海盜船有一隻鸚鵡。

a.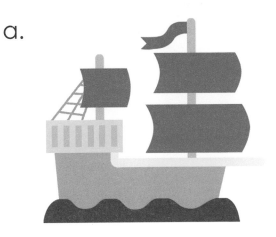

②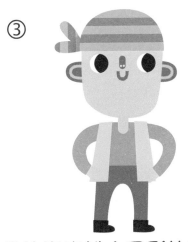

我的海盜船有紅色的船帆。

b.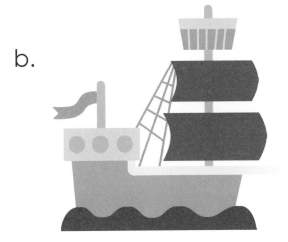

③

我的海盜船有圓形的窗戶。

c.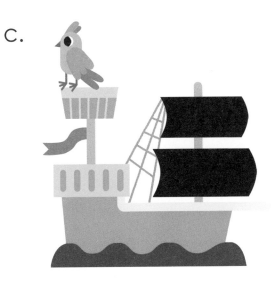

組裝機械人

請觀察下圖的機械人，然後圈出可組成這機械人的組件。

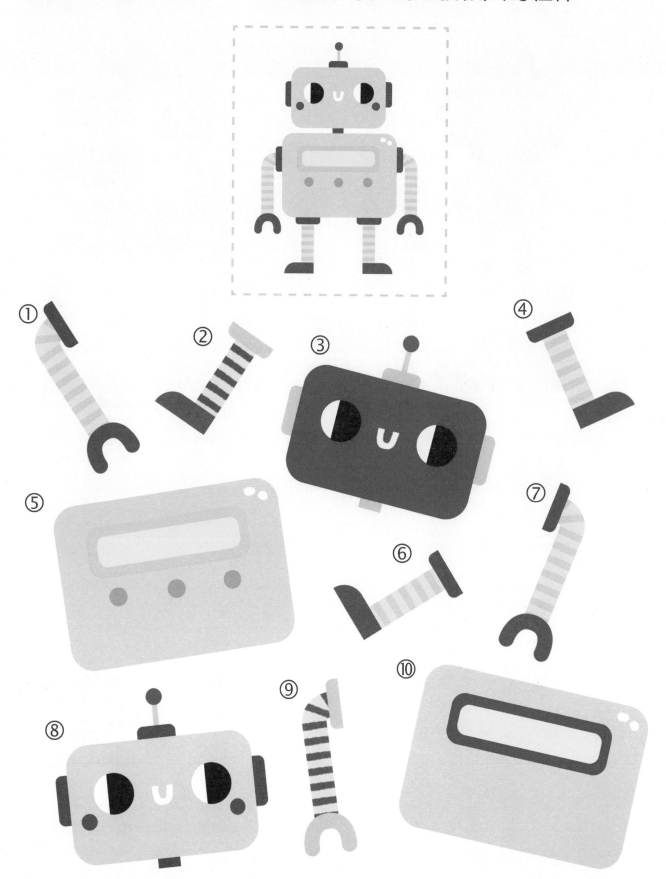